신비아파트
고스트볼 ZERO

미션

숨은 귀신을 찾아라!

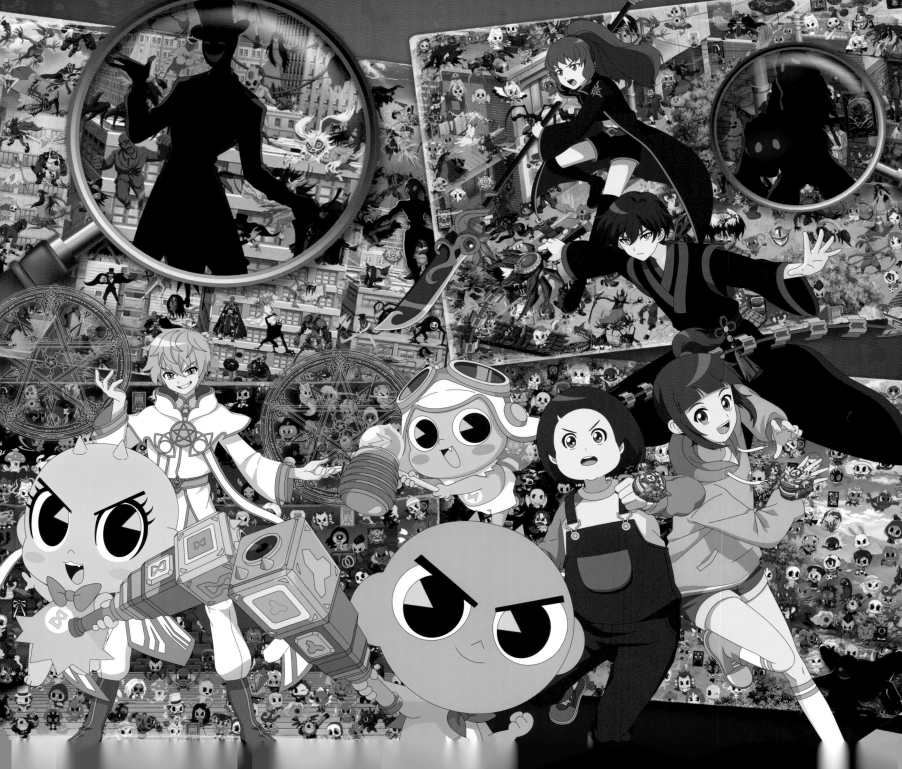

신비아파트 친구들

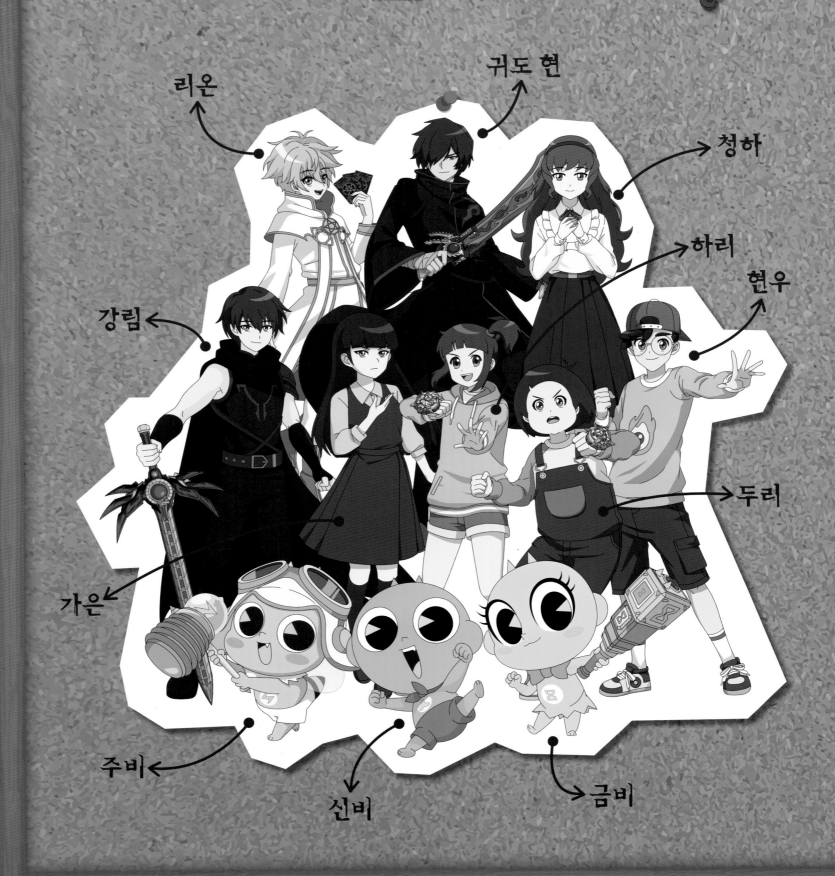

리온

귀도현

청하

하리

현우

강림

두리

가은

주비

신비

금비

찾아야 할 귀신들

백초귀
스킬 손끝에서 뻗어 나오는 촛농 공격

쿠키맨
스킬 밀대, 사탕 휘핑기 공격, 초콜릿 수류탄

스마일러
스킬 지팡이 활용 공격, 알록달록 스마일 폭탄 공격

서관귀
스킬 책을 공중에 띄워 공격

선상귀
스킬 입에서 물대포를 뿜어냄

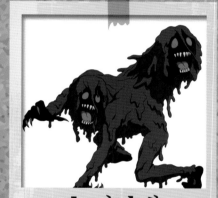

늪지남매
스킬 손아귀의 힘

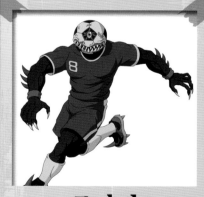

구차귀
스킬 자신의 공간에 가둔 뒤 축구 경기를 펼침

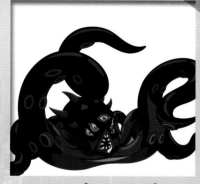

블랙크라켄
스킬 위장술

언노운
스킬 촉수에서 발사되는 초록색 광선 공격

강력한 모래 폭풍!

거대한 모래바람이 휘몰아치고 있다!
도시가 모래바람에 완전히 뒤덮이기 전에
귀신을 찾아라!

미 션

선귀

서관귀	선상귀

늪지남매	구차귀

블랙크라켄	언노운

무기

금룡 퇴마검	청하의 언월도

특별 임무

문어를 가장 닮은 귀신을 찾아서
모래 폭풍을 멈춰라!

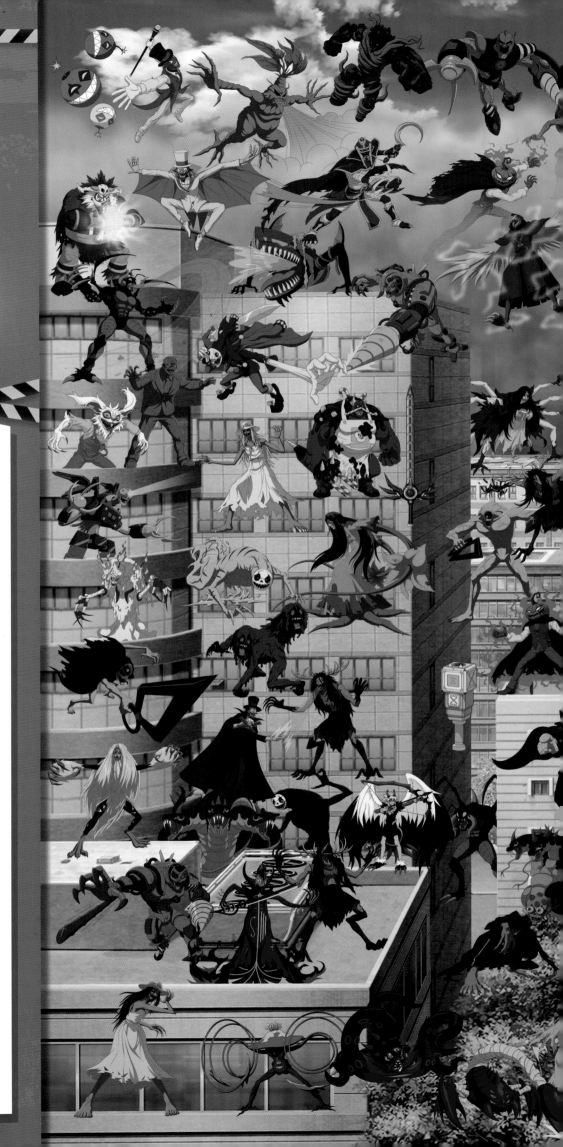

저주받은 연주회장!

연주회장에서 저주받은 선율이 들려온다!
저주에 걸리기 전에 귀신을 찾아라!

※주의! 음악을 5분 이상 들으면 고막이 파열된다!

미션

악귀

백초귀

쿠키맨

스마일러

무기

신비의 요술큐브

금비의 요술큐브

세피르 카드

강림 부적

문제

다음 중 촛농을 닮은 귀신의 이름을 찾아서
동그라미를 쳐라!

① 서관귀　② 촛농귀　③ 백초귀

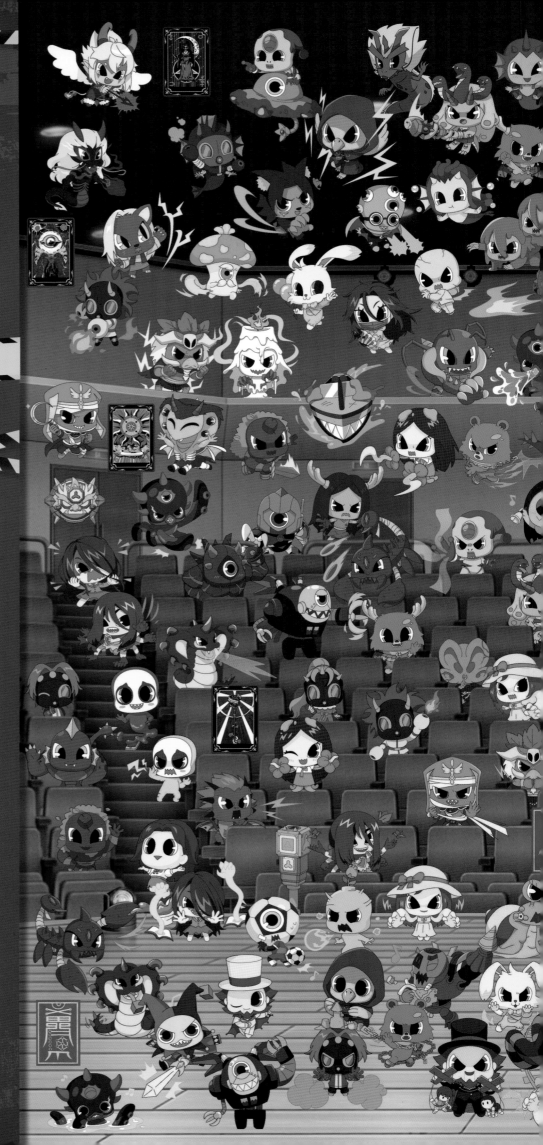

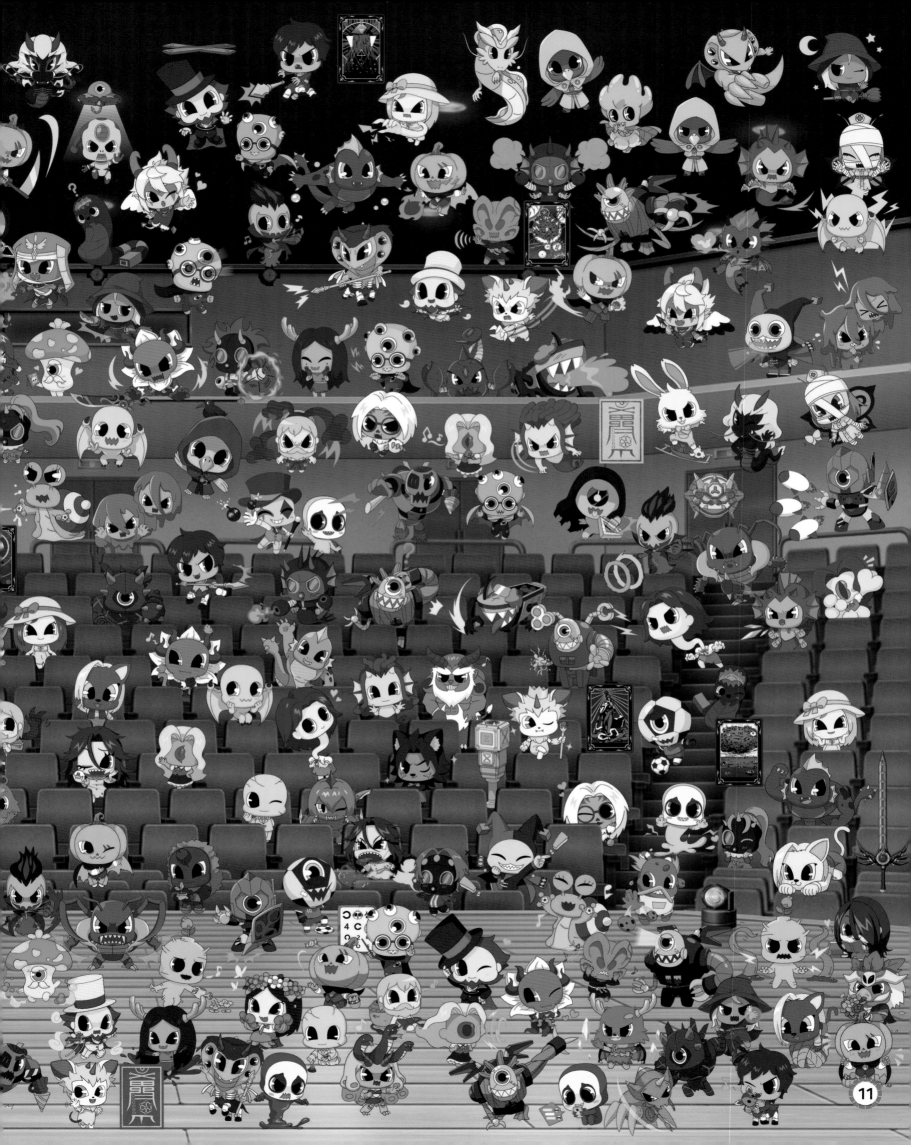

등골 오싹! 귀신이 사는 마을!

마을 안에 귀신들이 득시글거린다!
귀신들이 마을을 점령하기 전에
귀신을 찾아라!

미션

사람을 흉내 내는 귀신

스마일러

서관귀

늪지남매

구차귀

무기

하리의 고스트볼

두리의 고스트볼

클리프 카드

간단 OX 퀴즈!

스마일러는 모자를 휘둘러 공격한다!

(○ , ×)

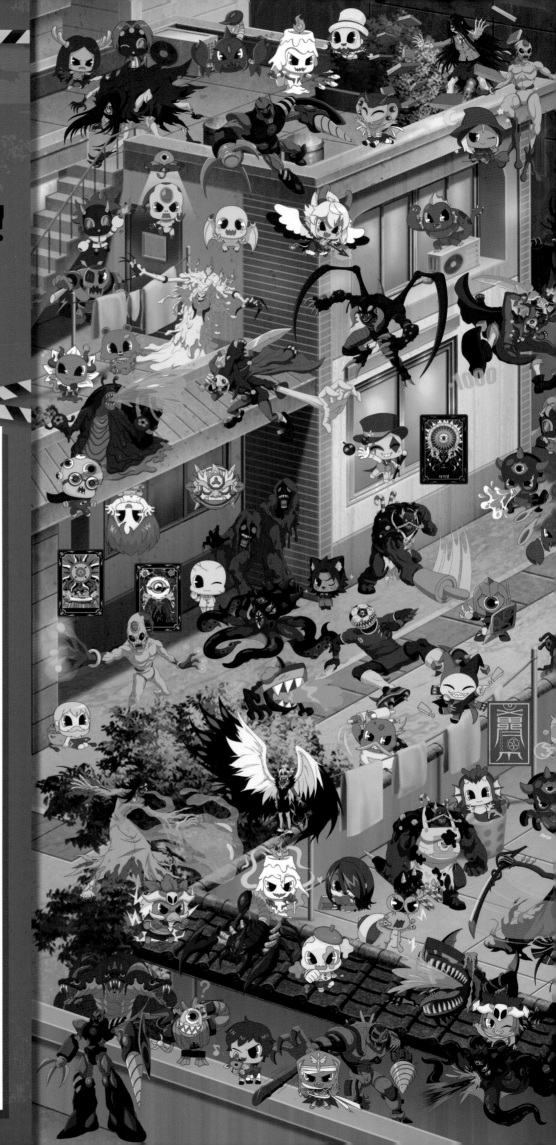

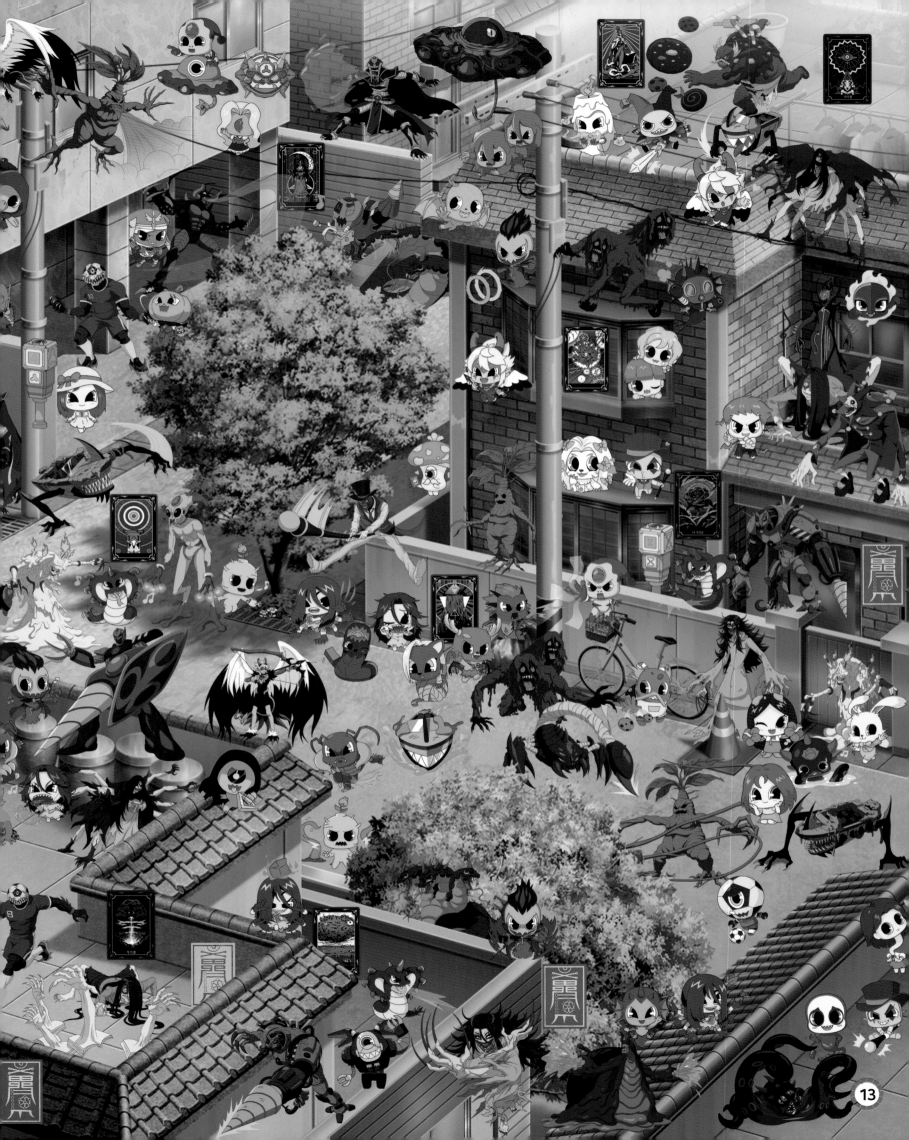

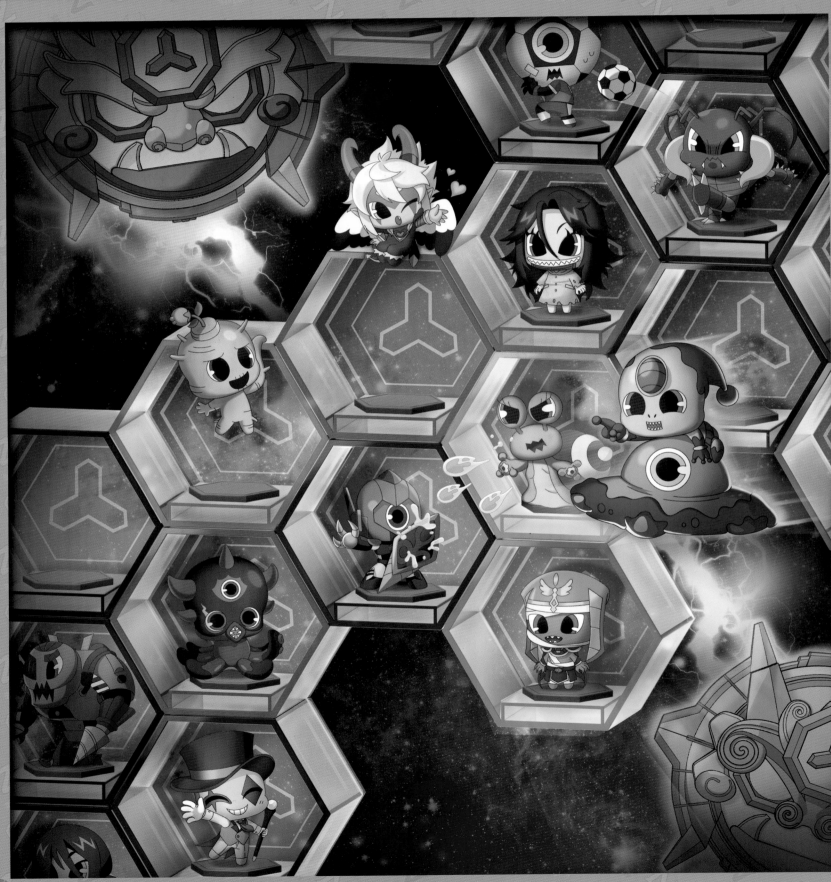

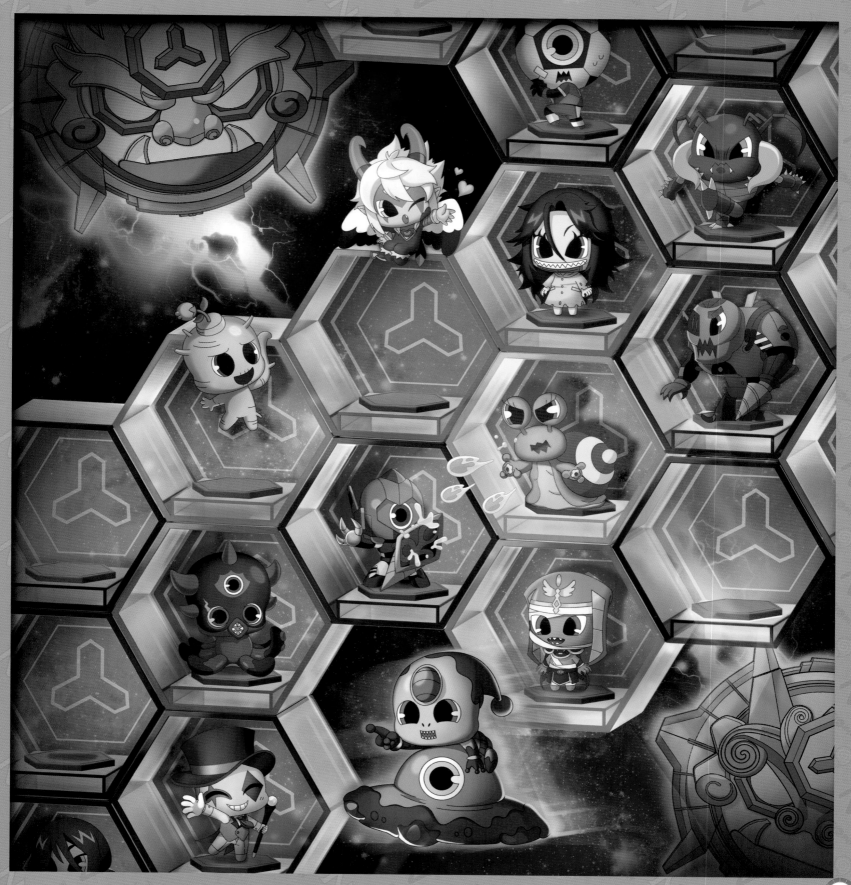

고스트볼 ZERO의 행방

누군가 하리와 두리의 고스트볼 ZERO를 훔쳐 달아났다!
조사 결과 범인은 2명으로 밝혀졌는데…. 목격자들의 말을 잘 읽어 보고 범인을 밝혀라!

현우

> 내가 본 귀신은 가면을 쓴 채
> 넥타이를 매고 있었어.

> 내가 본 귀신은 입이 엄청 컸고
> 운동복을 입고 있었어.

가은

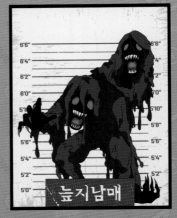

늪지남매

미라

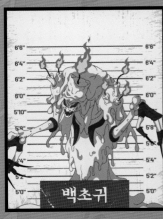

백초귀

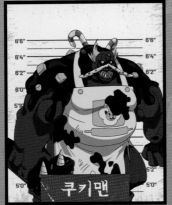

쿠키맨

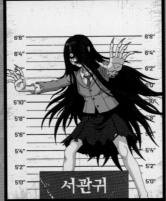

서관귀

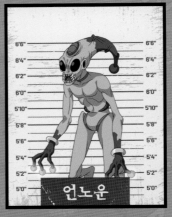

언노운

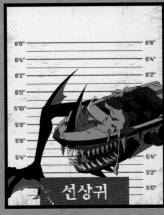

선상귀

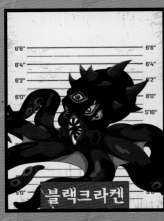

블랙크라켄

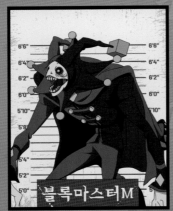

블록마스터M

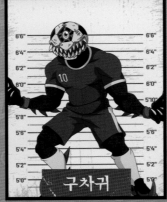

구차귀

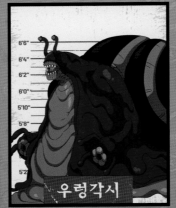

우렁각시

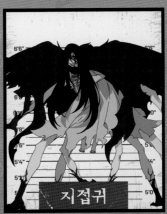

지접귀

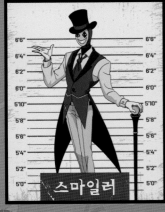

스마일러

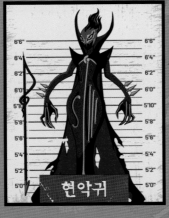

현악귀

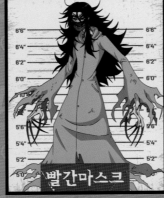

빨간마스크

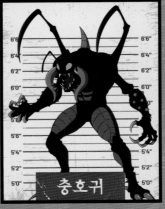

충호귀

멘드레이크

봉인의 저주

어떤 장난기 많은 귀신이 금비를 봉인해 버렸다!
암호문을 잘 읽어 보고 단어를 조합해 저주를 풀어라!

깨	키	인	스	맨
쿠	백	강	귀	참
열	랑	범	려	라

답

□□ 은 바로 □□□ .

□□□ , □□ !

그림 밑에 있는 글자를 잘 보래이!

17

악령을 부르는 숲!

귀신들이 숲에서 악령을 부르는 위험한
놀이를 하고 있다! 숲이 어둠으로 물들기
전에 귀신을 찾아라!

※주의! 손아귀 힘이 센 귀신을 조심하라!

미션

장난치는 귀신

스마일러

선상귀

늪지남매

블랙크라켄

무기

세피르 카드

클리프 카드

특별 임무

온몸이 초록색 해초로 뒤덮인 귀신을
모두 찾아서 위험한 놀이를 멈춰라!

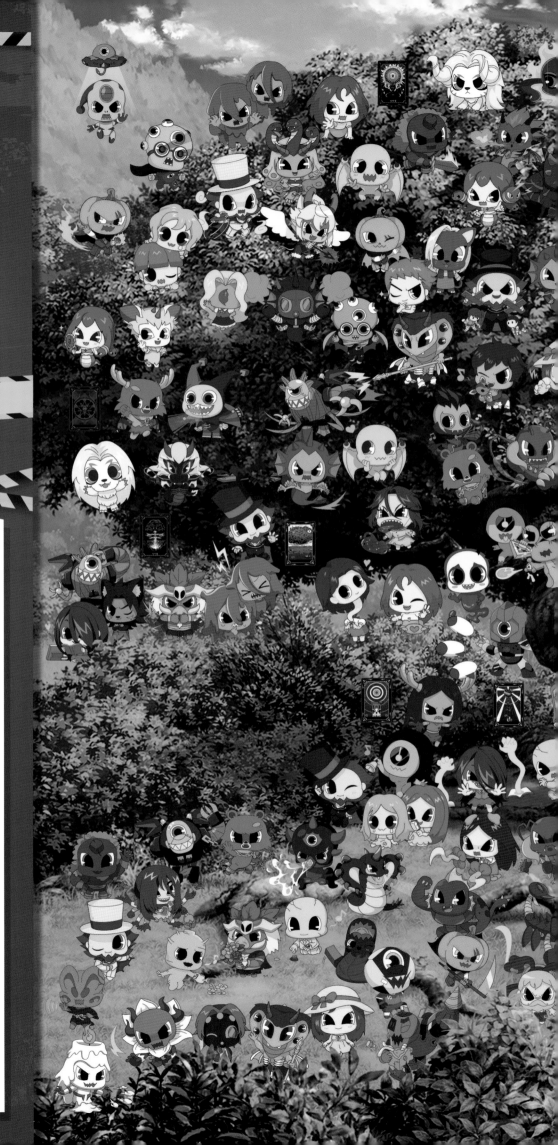

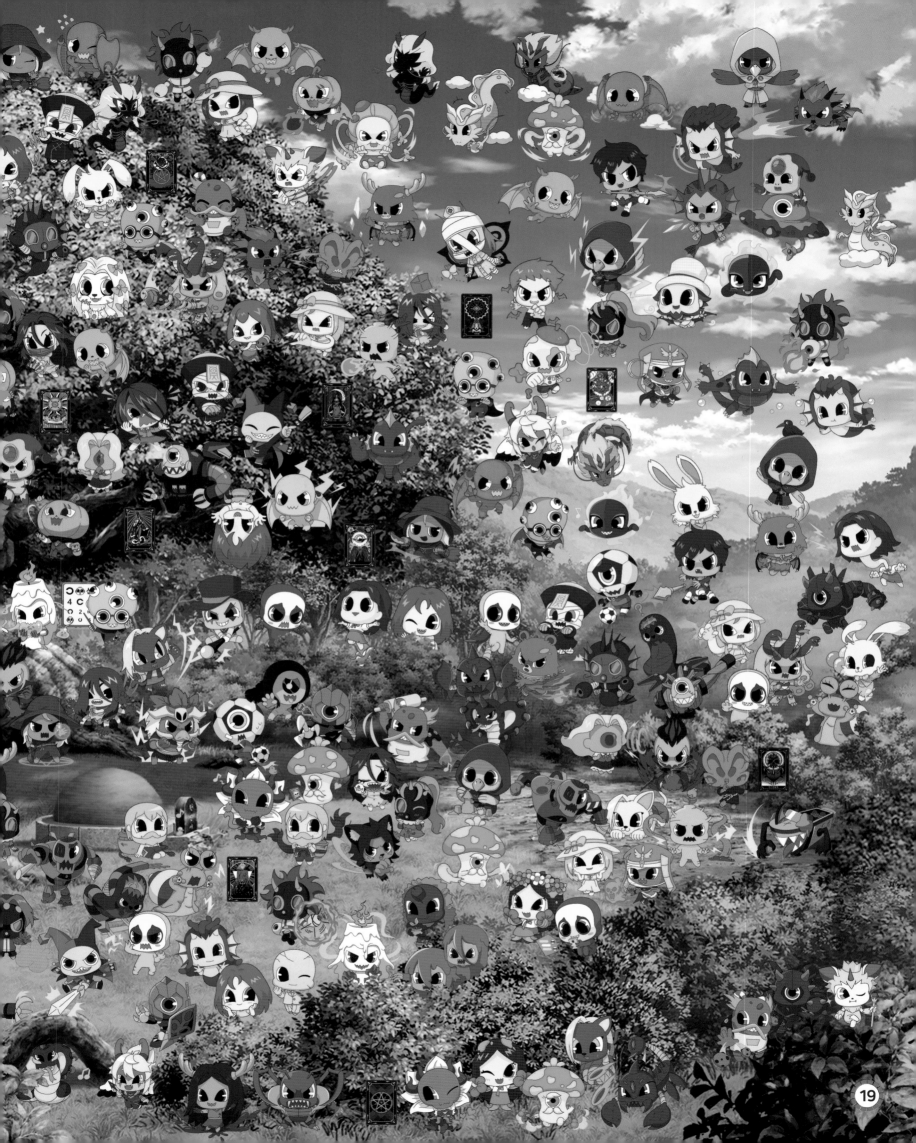

영혼을 먹는 아파트!

밤이 깊어 어두컴컴해진 아파트 주변을
귀신들이 맴돌고 있다.
누군가 먹히기 전에 얼른 귀신을 찾아야 한다!

미션

영혼을 먹는 귀신

백초귀

쿠키맨

스마일러

서관귀

언노운

무기

신비의 요술큐브

주비의 전기 뿅망치

간단 OX 퀴즈!

서관귀는 책을 공중에 띄워 공격한다!

(○ , ×)

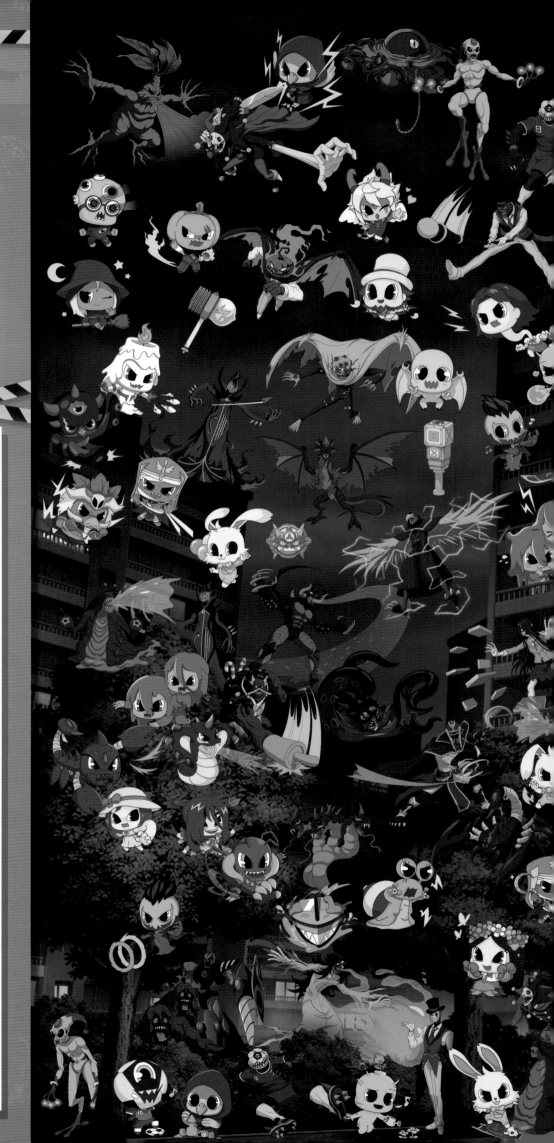

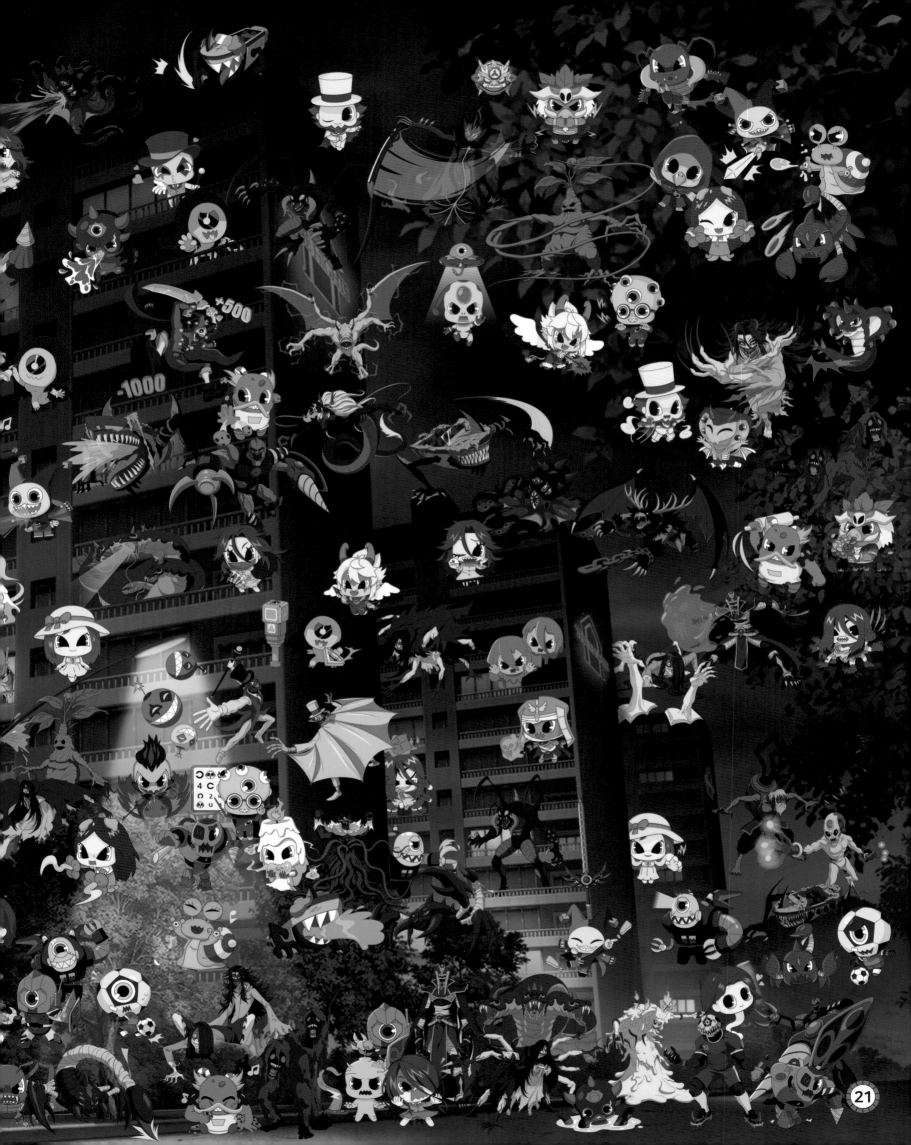

편의점 습격 사건!

굶주림에 시달리던 귀신들이
편의점을 습격했다!
귀신들을 막고, 편의점을 구하라!

※주의! 무기를 든 귀신을 조심해야 한다!

미션

무기 든 귀신

쿠키맨

서관귀

스마일러

무기

신비의 요술큐브

금룡 퇴마검

강림 부적

세피르 카드

특별 임무

강림의 부적을 모두 찾아서
귀신들의 폭동을 멈춰라!

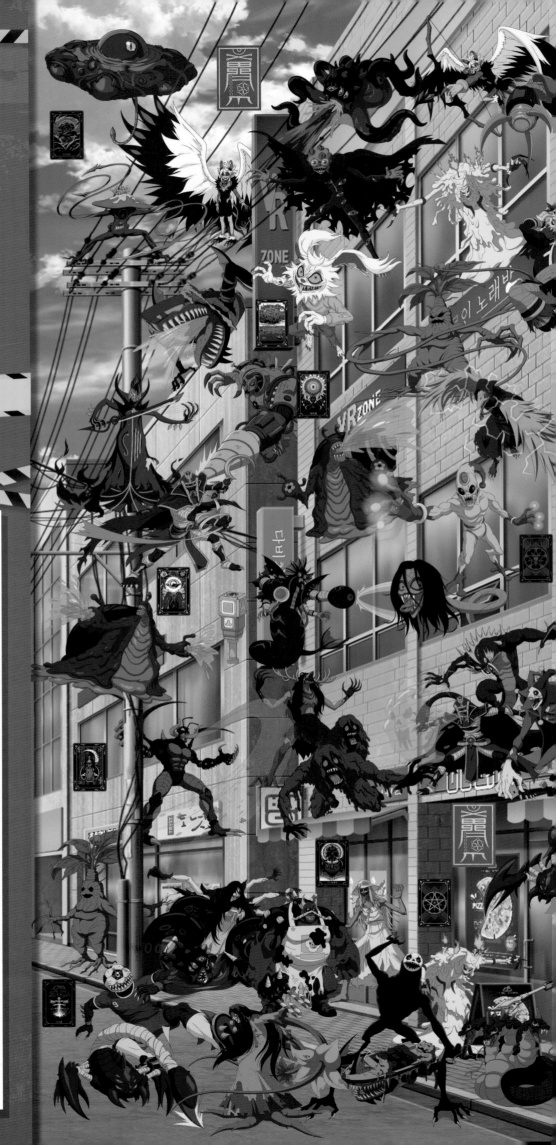

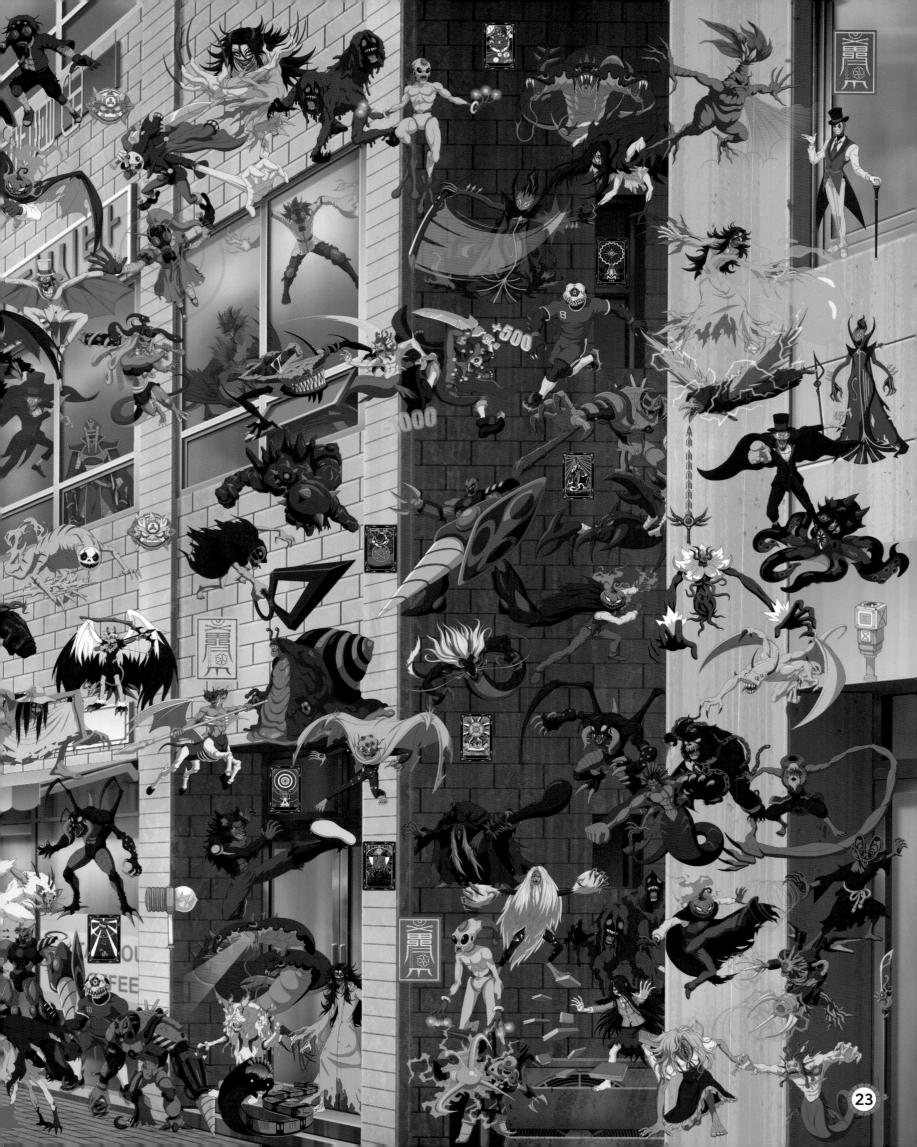

망가져 버린 그림!

두리가 밤새어 만든 퍼즐 조각을 잃어버린 신비!
두리가 오기 전에 신비를 도와 그림을 다시 완성하라!

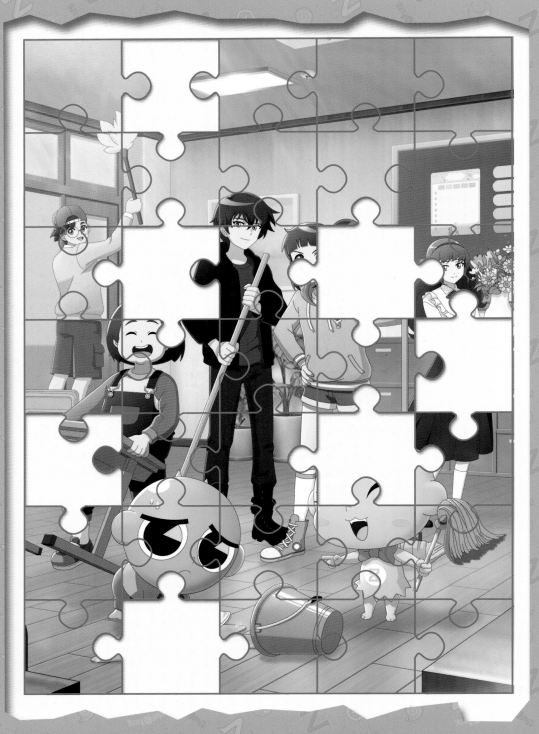

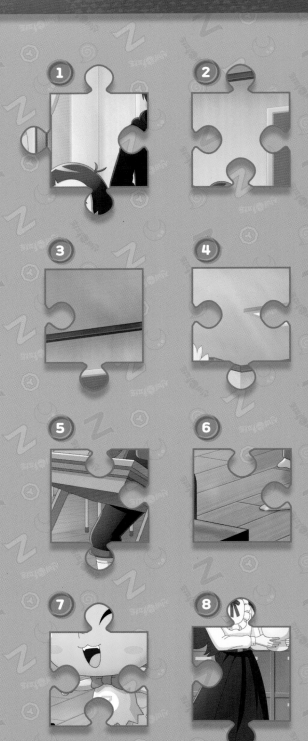

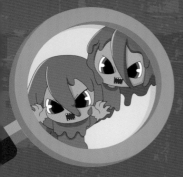

꼬릿꼬릿, 냄새나는 화장실!

화장실에서 무기를 잃어버린 하리!
최대한 빠른 시간 안에 하리가 무기를 찾을 수 있게 도와라!

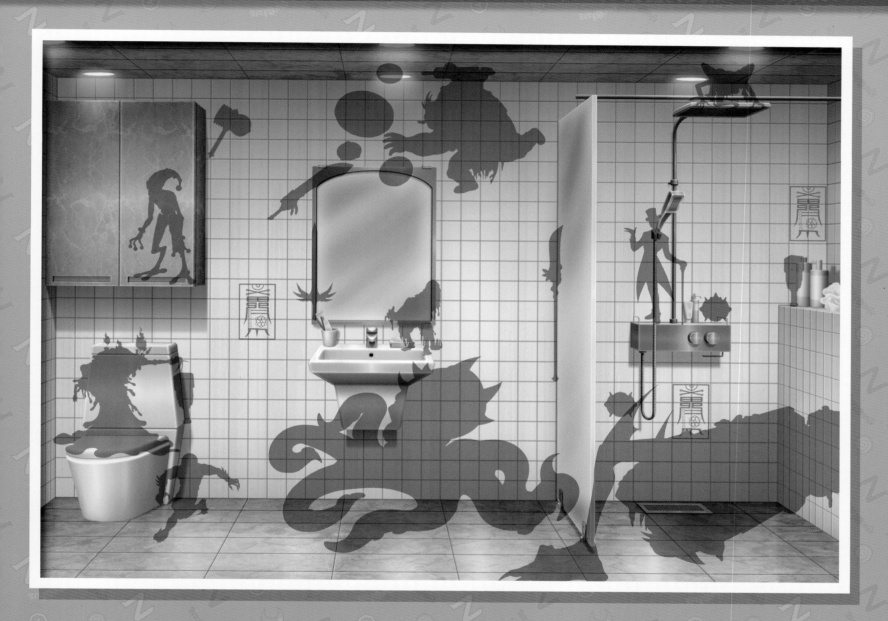

보기

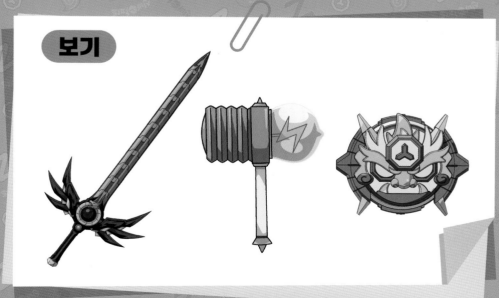

아잇,
이게 무슨 냄새야!
얼른 무기를 찾아 줘~!

귀신 피하기!

축축한 바닥, 어둑어둑한 통로! 쥐들이 들끓는 지하실에 갇혀 버린 두리와 금비!
서로 만날 수 있게 미로에서 탈출하라! 단, 같은 길은 두 번 지나지 않는다!

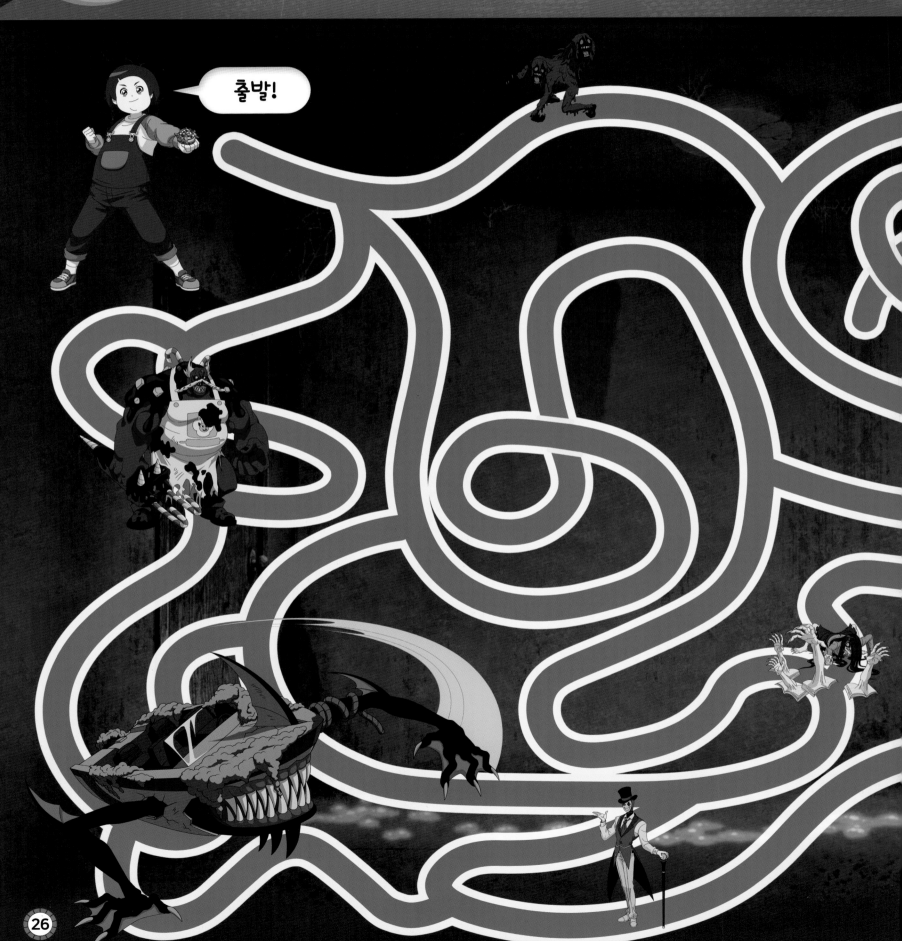

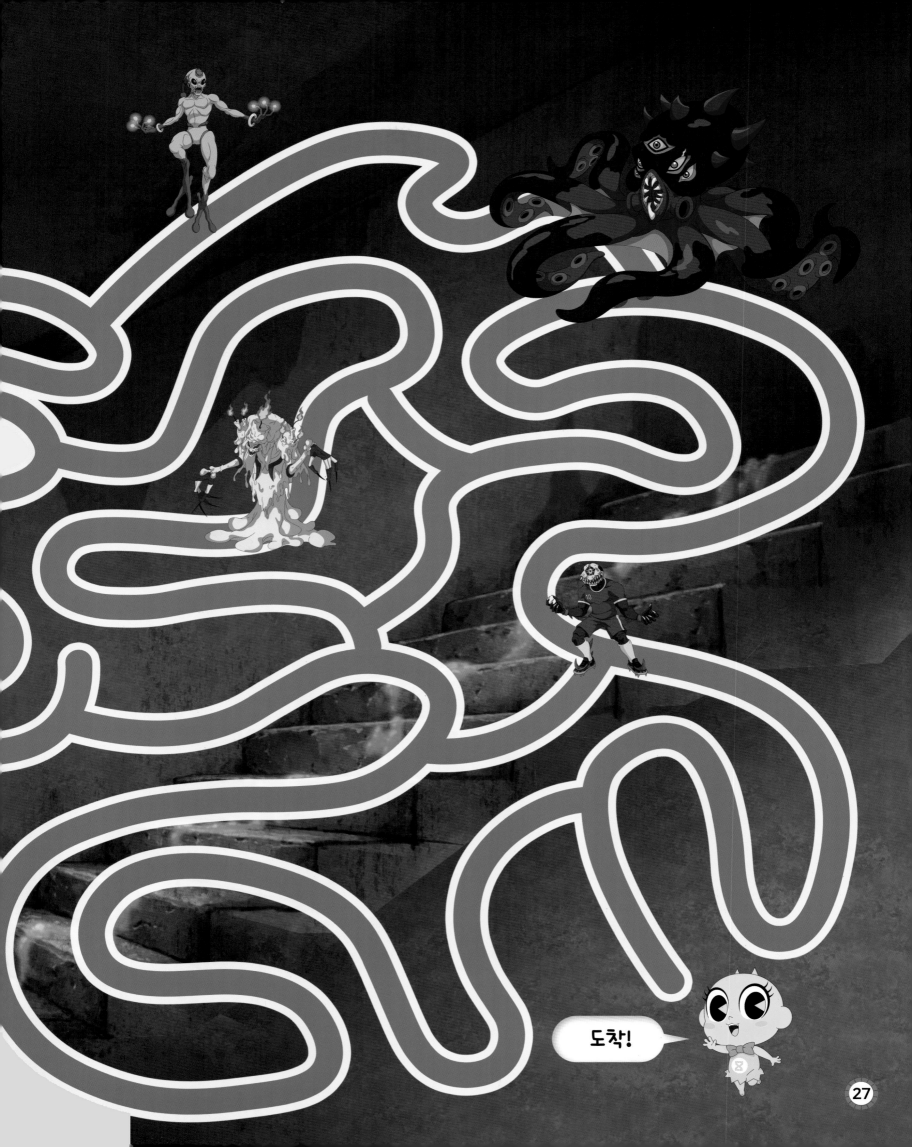

도착!

정답

미션은 모두 잘 수행했나요?
아직 못 했다면, 정답을 확인하기 전 다시 한 번 찾아보세요!

8~9

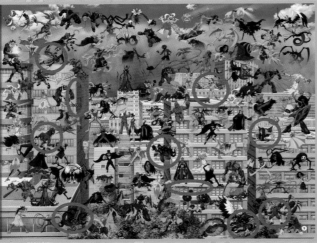

10~11

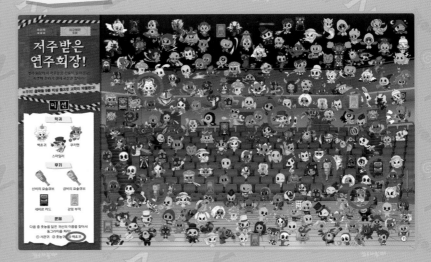

12~13

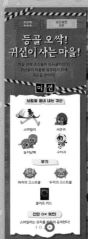
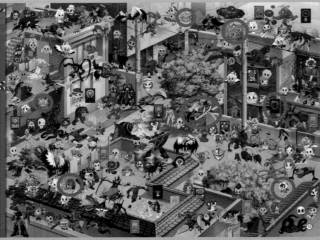

14~15

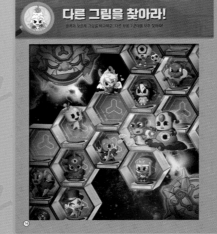
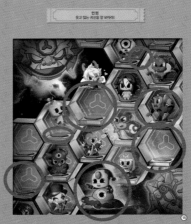

16~17

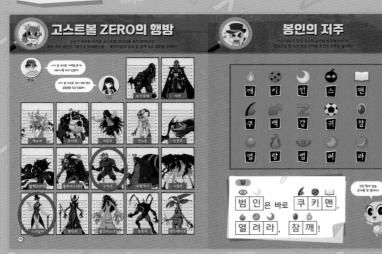

18~19

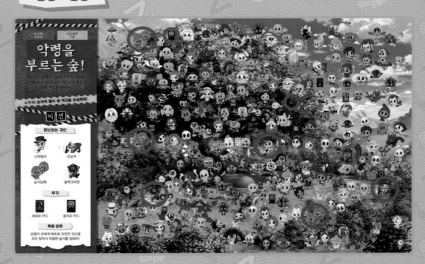

20~21

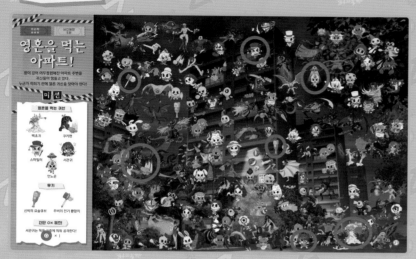

영혼을 먹는 아파트!

22~23

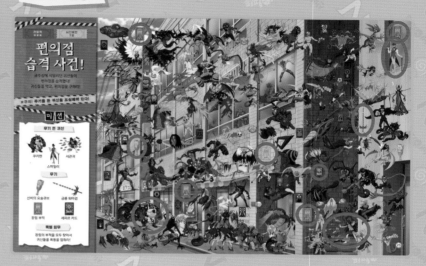

편의점 습격 사건!

24~25

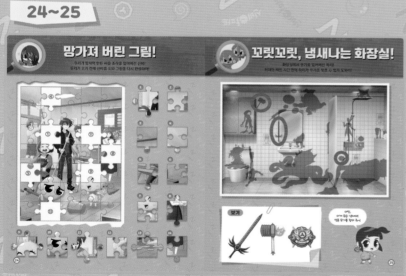

망가져 버린 그림!

꼬릿꼬릿, 냄새나는 화장실!

26~27

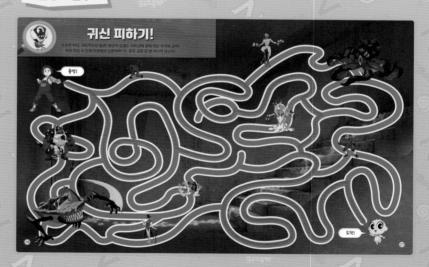

귀신 피하기!